世界文学名著连环画收藏本

红与黑 ④

原　著：[法] 司汤达

改　编：冯　源

绘　画：焦成根　王金石

　　　　莫高翔　陈志强

CNS | 湖南美术出版社

《红与黑》之四

　　侯爵十分器重于连，让他去英国上层社会玩了两个月，使他显得更是成熟、有尊严又自信。玛特儿小姐被他吸引，在想象中把他当成情人。于连怕被捉弄，用敌意的目光对待玛特儿，这更刺激了她，她竟写信让他晚上爬窗户去她的卧室。她终于做了他的情妇，而他却没有自然情爱的感受，只考虑利用这一胜利来满足野心！玛特儿小姐对爱情的反复无常，使于连痛苦不堪。于连受命去参加了一个会议，背下所有人的发言，从而被拉进了阻止法国再次发生革命的政治阴谋。俄国王子得知他与玛特儿小姐爱情的反复，交给他53封情书，让他依计而行……

1. 在伦敦，于连结识了俄国王子柯哈莎夫。王子把自己秘密的生活经验传授给他，并教他怎样表现贵族式的傲慢。

2. 这一冬气候寒冷，侯爵的风湿病历经数月才好。当他终于可以出门的时候，他突然通知于连去伦敦住两个月。于连对此行的使命一点也不知道。

3．于连参加了贵族们盛大的宴会，他优雅高贵的举止使所有的人望尘莫及。

4．两个月后于连回到了法国。侯爵意味深长地微笑道："聪明的先生，你肯定没猜到我让你去英国干什么。"于连困惑不解地说："是呵！难道我此行的目的就是天天到大使馆赴宴，结交风度翩翩的大使吗？"

5. 侯爵大笑说："你的目的是取回这枚十字勋章。有了这枚勋章，你就是我朋友的私生子了。这位朋友现在就在英国外交界，你的英国之行，会使人误以为你们之间真的有某种微妙关系。"

6. 木尔的恩惠满足了于连的自尊，他很快对侯爵有了好感。这枚十字勋章使他显得尊严又自信，不再担心别人的怠慢。由于这个荣耀，哇列诺来拜访了他。

7. 哇列诺新近被封为男爵，特来巴黎向内阁致谢。他投靠了福力列代主教，终于挤垮了德·瑞那先生，当上了维立叶尔的市长。他无耻地请求于连把他介绍给侯爵，于连冷冷地拒绝了他。

8．于连有什么事都告诉侯爵。当天晚上，他把哇列诺的要求及其1814年以来的所作所为，讲给侯爵听。

9．木尔侯爵听了，神色十分严肃地说："你不仅在明天把新男爵介绍给我，我后天还要邀请他吃晚饭。他将是我们那些新省长中的一个。"

10. 当侯爵夫人与小姐旅行回来时，于连已熟悉了都市生活，成了一个标准的花花公子，谈吐举止一点外省人的气味也没有了。他对小姐冷冰冰的，好像忘记了他们曾经有过愉快的交谈。

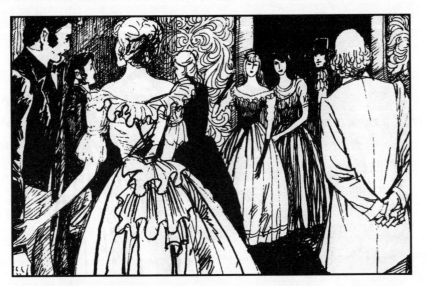

11. 晚上，客人们陆续来访的时候，玛特儿厌烦得要命，她迫切需要一点新鲜刺激，于是她用活泼的语调邀请于连参加雷兹公爵的舞会。

12. 于连冷淡地鞠躬接受了邀请。这个少女让他生气,他不喜欢她那袒露出整个肩头的衣裙和像被太阳晒褪了色的浅黄色头发,更反感她皇后般的傲慢。

13. 晚上，他们来到公爵府，入口处的院子里张着广大的深红色帐幔，上面点缀着金色的小星星。庭园里满是一簇簇开花的橙树和夹竹桃，道路全用细沙铺过。客厅里面帝宫般豪华。

14. 柯西乐侯爵殷勤地陪伴着玛特儿，不停地和她说话。她对他的声音充耳不闻，好像那是整个舞会噪音的一部分。

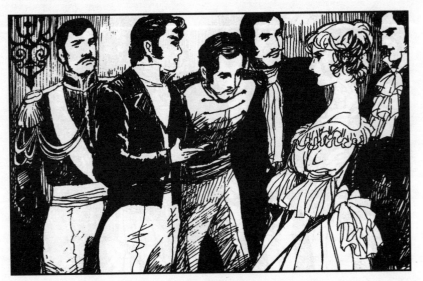

15. 一群小胡子向玛特儿涌来，她漫不经心地目光在一张张面孔上掠过，那含蓄美妙的蓝色大眼睛又像是对人鼓励，又像是拒人于千里之外，它让傻瓜自作多情，聪明人却回避它预示的刺人的含义。

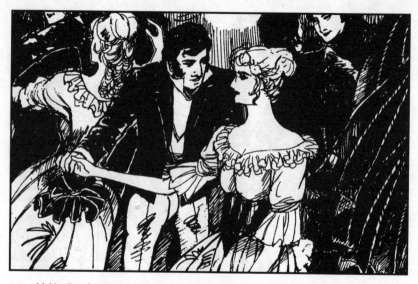

16. 她接受了柯西乐的邀请，他快乐得要命。她拼命出风头，展示自己迷人的魅力。

17. 她是今天舞会的皇后，被包围在尊敬与钦羡中，可这并不能使她快乐起来。她想："离开巴黎半年，回来的第一个舞会我就厌倦了，快乐在哪儿呢？"

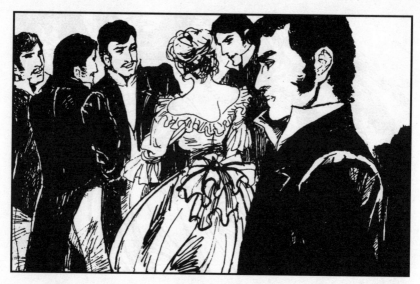

18. 于连旁边的那批公子哥儿们都在赞美引人注目的玛特儿,这些赞叹强烈地煽动起于连的虚荣心,征服的欲望又在提醒他了。他心想:"既然她在这帮小胡子眼中这么高不可攀,就值得我费神去研究一下。"

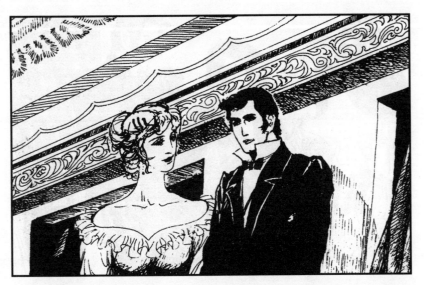

19. 他用眼睛寻找玛特儿，恰好遇上了她的目光，她主动上前问道："这是冬季最美丽的舞会吗？"她是那么不屑于理睬旁人，却独独垂青于于连，大家认为他太荣幸了。

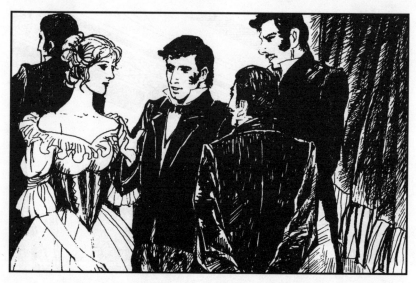

20．于连答道：“我可比较不了，我还是头一次参加舞会。”他的不识抬举，使旁边的人愤怒极了。小姐更感兴趣了："你是个圣贤，像哲学家卢梭。疯狂的舞会只能使你惊讶，不能诱惑你。"

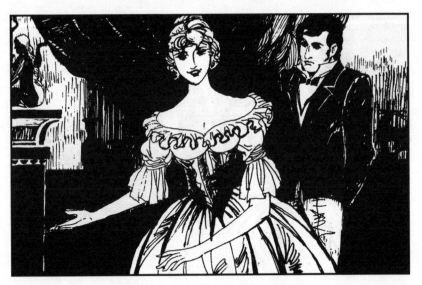

21．谈起卢梭，她找到了一个可以炫耀她的博学的话题，她侃侃而谈，自我陶醉。

22. 于连冷峻的目光注视着她的脸，好像要把她看个透彻，这深深地败了她的兴。向来冷酷待人的玛特儿竟遭到了一个平民的报复。

23. 柯西乐又朝她走来，她皱起了眉头。她一心向往不平凡的际遇，脑子里满是猎奇的幻想。她想："如果我嫁给他，天呵！太可怕了！"她最恨没有个性的人，越顺着她，她越看不起。

24. 她的眼睛追逐着离去的于连，想：他礼貌而骄傲，实在不像个平民。她看见他正与一个逃亡到法国的伯爵边走边谈，骄傲的神采如同一个乔装的王子。

25. 她紧跟上去倾听他们的谈话，听得入迷时，她的头差不多触着了于连的肩头。

26. 她听到于连在称赞丹东是个大丈夫，她惊异地想："他竟钦佩一个上了断头台的政治家，他会是丹东那样的传奇式英雄吗？"

27. 她美丽的大眼睛着魔地盯着他，像被俘虏了一般。于连的目光这时
正与她相遇，他毫不闪避地直视她。

28. 一阵沉默以后，于连骤然离开了，他眼中那反抗的火花和良心的光辉使她惊惧。她深受刺激，从此再也忘不了于连独特的眼神。

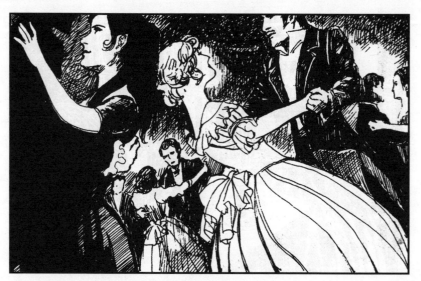

29."多不幸呵！我被于连轻视，而我却不能轻视他。"她狂饮，狂舞，不惜代价地表现自己。由于受到于连的冷淡，她心情恶劣，出言不逊，残酷地挖苦别人，直到精疲力竭。

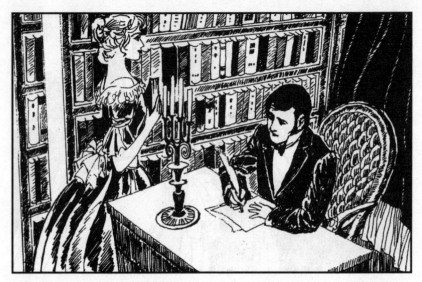

30. 第二天，在侯爵的图书室里，于连一边为侯爵写信，一边还在想着与那个逃亡者的谈话。当玛特儿走进来时，他视而不见，忘记了鞠躬。

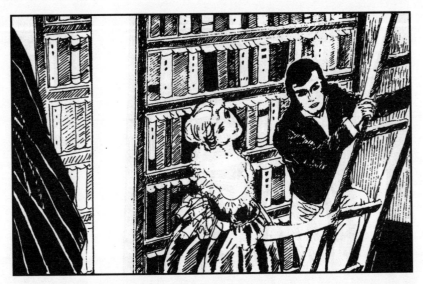

31. 玛特儿要于连帮她拿一卷维利的《法国史》。这卷书放在最上面的一格，他不得不去搬两架梯子中高的那架。

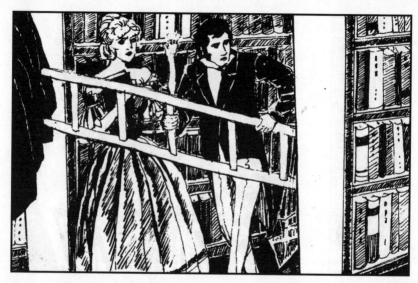

32. 于连把书拿下来，交给玛特儿，似乎仍旧没有想到她。直到他把梯子搬回去时，心不在焉，胳膊肘撞到书橱的一块玻璃，玻璃碎了，落在地板上，哗啦一声，终于把他惊醒。

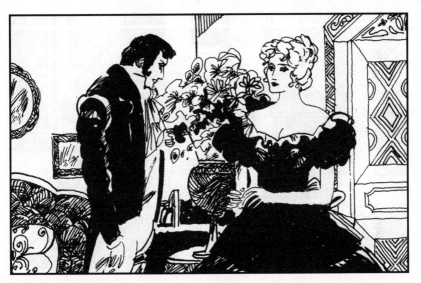

33. 他忙不迭地向玛特儿道歉，他想显得有礼貌。玛特儿明显看出自己打扰了他，望了他许久，才慢慢地离开。

34. 于连望着玛特儿的背影。他不理解玛特儿今天为什么穿一身黑连衫裙，心想："她为什么服丧呢？"

35. 过了一会，于连又听到了玛特儿丝绸衣裙擦动的响声，他抬起头来，她正含笑望着他，他气极了。她觉察到自己在于连心中实在没有地位，就掩饰着难堪说："你在想什么？可不可以说给我听？"

36. 他很惊讶这个高傲的女人竟会带着恳求的神气与一个下人说话，同时愤愤地想："她有什么权利过问我内心的想法？"他默不作声，冷冷地望着她。

37. 她受不了他的逼视，逃一般地走开了。

38. 午餐时，他奇怪侯爵家并没有第二个人穿丧服。桌子对面，玛特儿在凝视他，他明白这是巴黎女人惯常的卖弄风情。

39. 饭后，他陪侯爵的客人——一位院士到花园里散步，仿佛很随意地问起了小姐穿丧服的事。院士说："这位小姐任性极了，她的行为可以支配全家。"于是，于连听到了下面的故事。

40. 1575年4月30日，侯爵家一位叫波里法斯的祖先由于卷入一次宫廷政变而被杀。他的情妇玛嘉锐特皇后向刽子手要了他的头颅亲手埋葬了。

41. 玛特儿崇拜她的祖先牺牲一切效忠皇室的英雄气概，更崇拜美丽的玛嘉锐特皇后的悲壮爱情，所以每年的4月30日这天，她坚持为她的祖先服丧，谁也管不了她。

42. 于连听了这件事不禁赞叹起来："在这个外表冷酷无情的美人儿心中蕴藏了多么深厚的热情啊！"由于玛特儿高贵的血统和英雄的家世，于连把她的怪癖也看成了聪明和热情的表现，把她奇特的个性当成了天才。

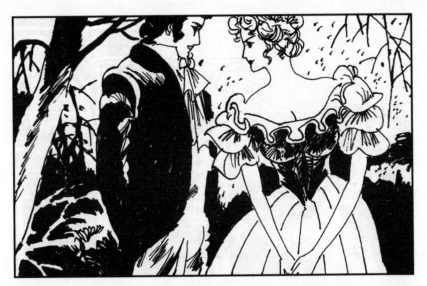

43. 自此以后，他乐于陪伴小姐在花园里散步，这位骄傲的美人儿居然屈尊与他倾心交谈。她的友情增添了于连的自信，他有时忘记了自己是个与贵族敌对的平民。

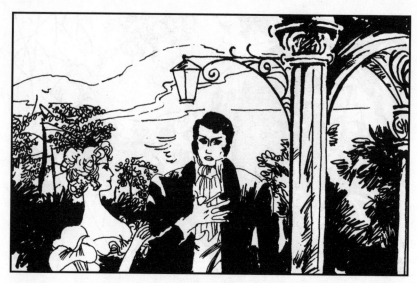

44. 当小姐叹息现在的人不为理想而奋斗，只为勋章而活着时，于连忍不住向她透露了自己对拿破仑的崇拜。她觉得他很坦率，仪表漂亮而又野心勃勃。

45. 有一次，她假装扭伤了脚，请于连扶她回房。

46. 她紧紧依偎着于连的肩膀，这种从未有过的柔和温顺使他吃惊："她对别人那样傲慢，对我却这样温和，是我自作多情，还是她真对我感兴趣？"他一点把握也没有。

47. 他意识到他们之间并不是一种平等的亲密，玛特儿不过是需要一双耳朵，听她卖弄学问罢了。他也知道，一旦自己受到她的怠慢而不反击，她就会看不起他。

48. 她几次试图在他面前表现出傲慢,他便使用仆人腔调讽刺说:"小姐有什么吩咐我一定服从,不过我并没有受雇把我的思想告诉你。"他整个的姿态好像在表示"我是你的仆人,我不得不勉强与你说话"。

49. 他不妥协，不逢迎，在她眼里反而抬高了身份，她的好奇心更大了。她相信他有能力获得权力和地位。她快乐地想："我的小于连是个伟丈夫，他轻视一切，从不求助于人，这正是我看重他的原因。"

50. 玩弄命运的性格促成了她的恋爱。她断定自己爱上于连就可以战胜无聊，她决定投身于伟大的爱情。她想："如果有人拜倒在我的脚下，我可以帮他征服一个王国。于连不缺乏才干，是个好帮手。"

51. 她完全从观念出发感受到爱情的来临，她一心一意在想象中把她的情人塑造成理想中的英雄，很少真心去了解他的情人究竟是什么样的人。

52. 她觉得敢于爱一个平民是勇敢的行为，如果于连是贵族，她的选择就太平常了。她的爱必须具备伟大特征——克服巨大困难，冲破一切偏见，能战胜变化无常的前途。

53. 自从有了这些念头，她常常当着柯西乐的面夸奖于连，激起了罗伯尔的不满，他警告她说："小心这个精力过人的家伙，如果再发生革命，他会把贵族全部送上绞架。"

54. 她嘲笑哥哥的无端恐惧。不过她认为这句话是对于连的最高评价：
"他们忌妒于连，他的长处吓坏了这些低能儿。革命来临时，我的哥哥
像个待宰的羔羊，而于连会成为革命领袖，我就是领袖的妻子。"

55. 自从对于连有了这种揣测后，她特意读了许多大革命中启蒙思想家的书和许多对帝王、教会充满了敌视的书。于连发现了这个秘密以后，对小姐产生了种种幻想。

56. 一天晚上，在客厅里，玛特儿的朋友们批评她对于连的过分夸奖。她说："他虽然一贫如洗，但他黑色外衣下的灵魂人人惧怕。如果他是贵族，他伟大的品格你们还会当成笑料吗？"

57. 于连几次正遇上他们在争论。一见于连，她们就立即沉默了。于连的疑虑无边无际了："是小姐爱上了我，她们在反对，还是她们在一起商量怎样捉弄我？"

58. 这个猜疑使他再见到小姐时，用敌意的目光拒绝她的殷勤致意，同时对她出言不逊。

59. 这使她产生了一个致命的念头："于连被他的野心弄得很痛苦，他需要我的帮助才能成功。可是天呵！他并没有向我表示过一丁点儿爱慕，难道他竟不爱我吗？"

60．由于受到于连冷淡的刺激，她的热情更充沛了。以前的社交场合她根本没兴趣去了，除了与于连散步，她对什么都提不起劲。

61. 无论于连怎么告诫自己，玛特儿美丽高贵的外貌和热情的心灵还是迷惑了他。这些天，他简直无法认真工作，他的野心，他的征服欲都在问自己："她爱我吗？"

62. "即使小姐真的爱上了我，她的家庭也不会容许。"他很害怕上流社会的邪恶会吞噬他，只想尽快脱身，别再坠入爱情的危险漩涡。他征得侯爵同意，去郎格多克料理侯爵的田产。

63. 玛特儿觉得幸福就在眼前，勇敢的人不应抗拒。虽然于连把他的动身保守秘密，但玛特儿仍然知道了。她再也克制不住内心的热情，这种热情被于连的冷淡激发得异常强烈。

64. 她借口头疼，离开客厅，来到花园，支走了所有的人，单留下于连。

65. 她内心激烈斗争，战胜了主宰她心灵的骄傲，她鼓起勇气神色激动地恳求道："先生，为了我，你不应该走，我有信给你。"她的冲动使于连感动，但她命令的语气使他生气。

66．一小时后，于连收到了仆人送来的信："您的别离是我所不能忍受的……"这简直是爱情的宣言，他的欢乐不可抑制，他竟赢得了一个贵妇的爱情告白。

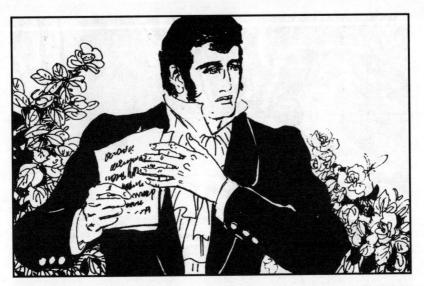

67. 他在花园里乱跑，乐得发狂。但他的回信却滴水不漏："这是真的吗？高贵的小姐竟给一个穷木匠的儿子送来一封充满诱惑的信，这不是开玩笑吧？"信中漂亮的辞令让外交家也为之逊色。

68. 玛特儿内心非常矛盾，她竟写情书给社会上最卑下阶级的人，首先表白自己坠入情网。如果被人发现，谁敢为她辩护？她彻夜未眠。

69. 第二天，于连刚到图书室，玛特儿就出现在门口。她急于知道于连对她究竟是什么态度，因为她了解于连对于她的贵族血统毫无敬意，他深不可测的个性使她恐惧。

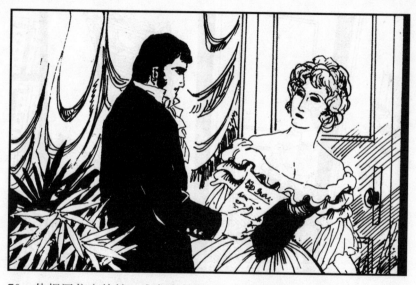

70. 他把回信交给她，准备和她说话。但玛特儿不愿意听他说，她走了。这倒使于连感到高兴，他还真不知道应该跟她说些什么。

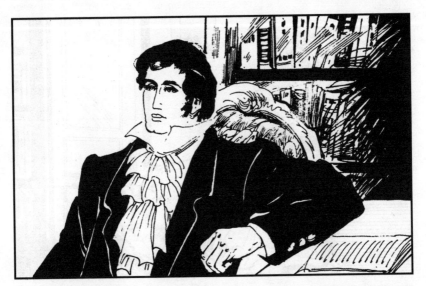

71. 一想到自己在勾引恩主的女儿，于连有些内疚，但这种道德观一闪即逝。他冷冷地想："一个在沙漠中跋涉的人会拒绝清泉吗？"一种向贵族挑战的念头代替了他薄弱的道德观。

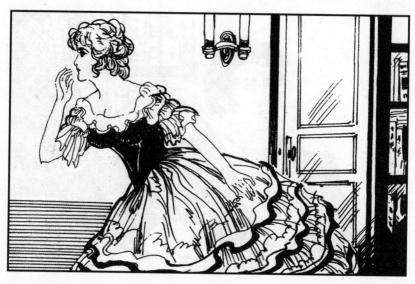

72. 9点钟左右，玛特儿小姐在图书馆门口，扔给他一封信，转身就逃走了。

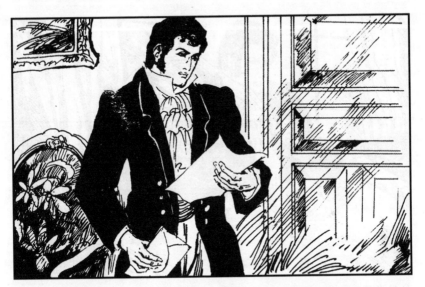

73. 于连捡起这一封信，读了起来。信中，她恳切要求他明确答复她的感情。于连暗想："我的冷漠刺激了这个少女的幻想，引起了古怪的爱情，我暂时还不能把这种把戏当真。"

74. 在回信中，他欲擒故纵，冷冰冰地回避了小姐的问题："小姐，您竟为了一个下人放弃了一个有名望的贵族求婚者，这是不慎重的！"他在信中告诉她自己明天早上就走。

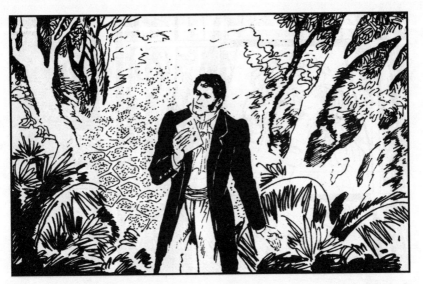

75．于连拿着写好的信，走进花园。他望着二楼玛特儿小姐卧房的窗子，在椴树下的小径上走来走去。

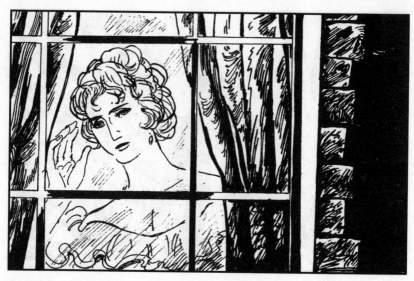

76. 终于，玛特儿小姐在她的玻璃窗后面出现了。他把信露出了一半，
她看见了，点了点头。

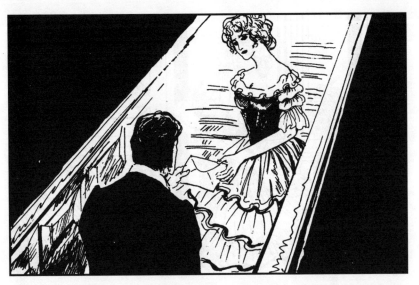

77. 于连立刻朝楼上自己的卧房奔去，在大楼梯上与玛特儿迎面相遇。她眼睛含笑，从容不迫地接过他手中的那封信。

78. 他的信加深了玛特儿的担忧，她唯一的恐惧就是于连不喜欢她。她一定要弄明白这一点，为了阻止他外出，她来不及多考虑就急匆匆地写了一封信，于5点钟，从图书室门口扔给他。

79．于连不禁心中觉得好笑："两个人同在一幢房子中，却信来信往，真够浪漫。"当他拆开信以后，脸色一下子变白了，信上写着："今晚1点用梯子爬进我的窗子，有月光，不要紧，我迫切需要同你谈谈。"

80．"天呵！这怎么可能？只有王子才配得上的玛特儿竟屈尊与我幽会！这显然是个圈套，我才不笨呢，会在明亮的月光下爬上二楼，这不是活靶子吗？"他决定立即起程，不理睬这封信。

81. 可是，他又不安起来："如果碰巧她是真心的，那么我的失约就是懦夫行为。天下有的是情人，而荣誉只有一个，比生命还宝贵。"他想自己如果真的交了好运，就会摆脱平民身份与法兰西最高贵族的姓氏平等。

82. 于连仍然担心这是一个陷阱，于是把几封信抄了一份，藏在图书室装订华美的伏尔泰全集的一卷里。

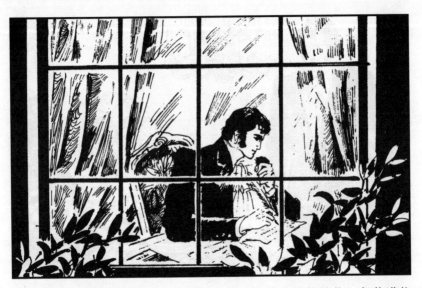

83. 他又给好朋友富凯写了一封信，连同玛特儿给他的信一起装进信封，寄给了富凯。

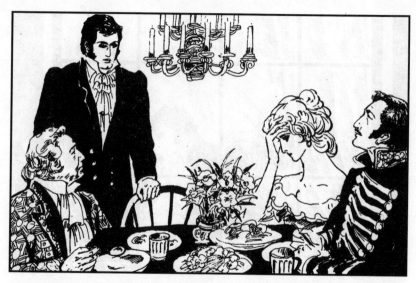

84. 吃晚饭时，他走进餐厅，观察着每个人，想从他们的脸上了解今晚是否是个阴谋。他发现玛特儿小姐脸色苍白，便对自己说："她苍白的脸色显露出她的伟大计划。"

85. 吃过晚饭，他装着在花园里散步。他散步散了很久，但是玛特儿小姐没有露面。这时候如果能和她谈话，也许可以释去他心头的沉重负担。

86. 11点钟，他回到屋里，悄悄去观察整所房子。在5楼，木尔夫人的一个贴身女仆在举行晚会，男仆们兴高采烈地喝酒打趣。他想："像这样欢笑的人，不会参加夜里的行动。相反应该是比较严肃的。"

87. 他又回到花园里，进行了一次侦察，最后在一个阴暗的角落里站定，仔细观察，看有无什么动静。他这一辈子还从来没有这么害怕过。他只看到这件事的危险，连一丝一毫的兴致也没有。

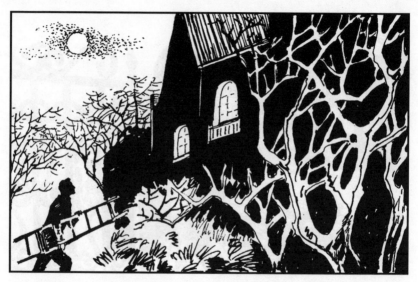

88. 月亮是令人失望地清亮，把整个花园照得通明。他想："万一中了陷阱，什么丑闻都会有。如果是个圈套，对一个少女来说太黑暗、太冒险了，似乎不可能。"他这样想着，搬来梯子。

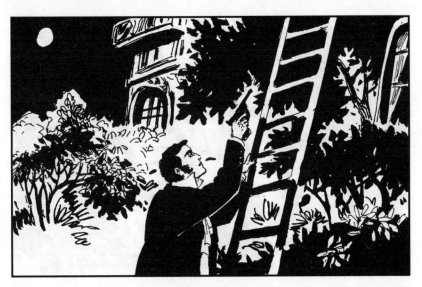

89. 1点05分，他把梯子靠在玛特儿的窗口上，握着手枪，慢慢往上爬。因为没有受到攻击，反而使他感到吃惊。

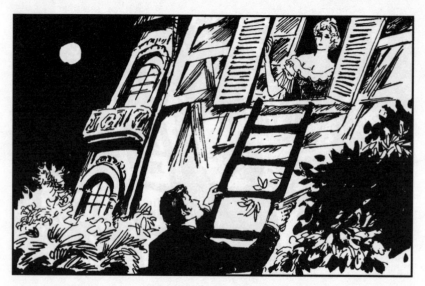

90．于连心中对于幽会没有丝毫热情。他狠狠地自语道："如果是骗局，看我怎么收拾他们。"他目光凶猛、面色可怕。当他爬到小姐的窗口时，窗子立刻无声地打开了。

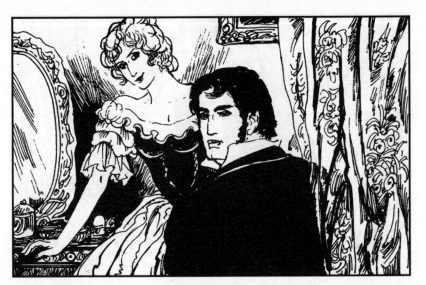

91. "你终于来了呀！我一直盯着你的举动呢！"玛特儿无限激动。于连并没有爱情的感受，他开始观察是否有人藏在屋中，当确信并无危险后，他十分尴尬。

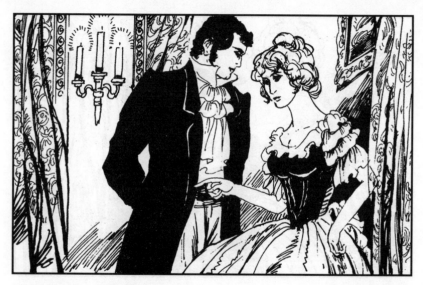

92. 玛特儿被自己的行为惊住了。一旦实现了自己的愿望，贞操观又使她痛苦不安了。她觉得自己处境可怕。突然，她发现于连带着枪，惊问道："这是干什么的？"

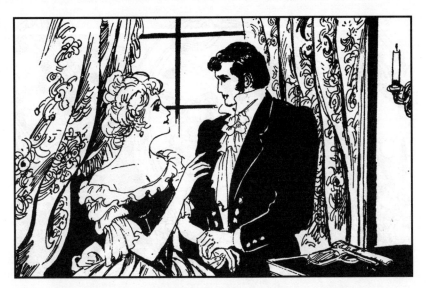

93. "防身用的。"于连坦诚地承认了自己的怀疑。玛特儿疯狂了："怪不得你对我那么无情，你怀疑是个圈套，可你还是来了，你比我想象的还要勇敢。"她热情迸发，投入了于连的怀抱。

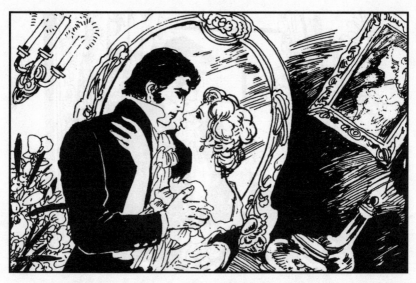

94. 于连高兴地把她拥在怀里。但他高兴的不是恋爱本身，他还没搞清自己爱不爱她呢！他只是在胜利中得到了自尊心的满足，这并不是爱情的幸福。

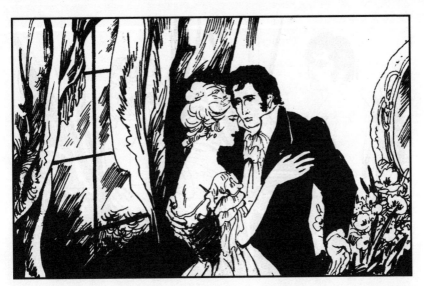

95. 一切都寂静下来，没什么可担忧的了，他们商量以后如何约会和防
人耳目。于连再度表现了他的勇敢："需要的话，就是从正门穿过你母
亲的房间进入你的卧室我也不怕。"

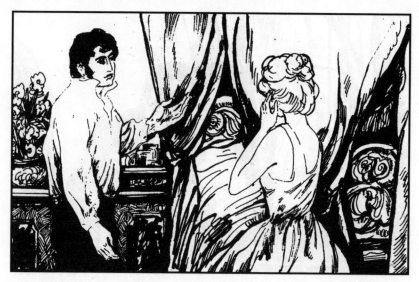

96. 望着他脸上胜利的光彩，玛特儿懊悔自己主动追求于连。她想：
"他好像已经是支配我的主人了。"有一瞬间，她恨不得毁了自己和于
连。

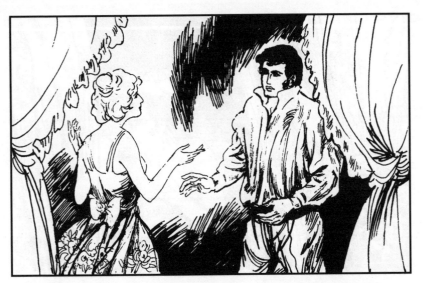

97. 她内心斗争了很久，终于轻声说道："我曾决定过，如果你敢来，我就完全属于你。"她的话虽然字眼儿很亲切，但语气却文雅冷淡，完全没有情人的温柔和热情。

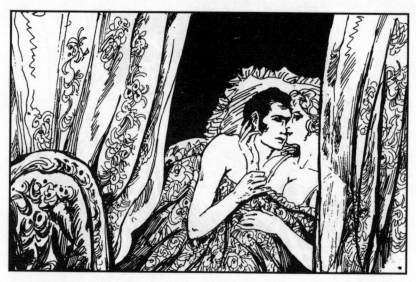

98. 她终于委身于于连，做了他的情妇。他们的欢乐是勉强的。巴黎虚伪的文明破坏了自然的情爱。

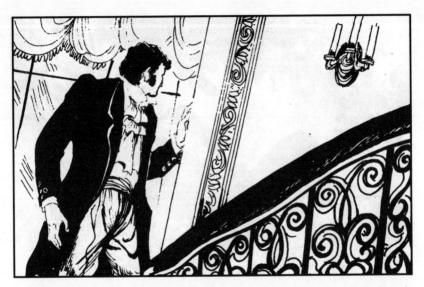

99. 第二天早晨，于连趁木尔夫人和玛特儿去做弥撒，侍女们都离开套房之机，很容易地溜出了玛特儿的房间。

100. 于连骑上马疯狂地奔驰到一片森林中躺下来，独自享受一阵阵浪涌般冲击他的幸福感。

101. 前半夜他还是个渺小的仆人，现在竟成了小姐的情人，平等了！他开始考虑如何利用自己的胜利来满足自己的野心。

102. 与此同时，玛特儿却在问自己："我是不是犯了一个错误？为了这样一个冷冰冰的幽会值得抛弃自己的前程吗？"她用永久的不幸为代价来追求与众不同的刺激，同时又怀疑自己是不是真的爱于连。

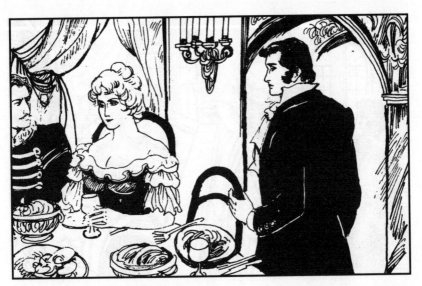

103. 第二天，玛特儿正眼也不瞄于连一下，与昨晚判若两人。她把自己的名誉和前程孤注一掷来刺激自己。可是，最奇特的失足也不能医治她的空虚和厌倦。

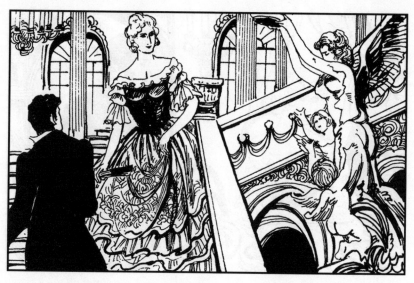

104. 她已完全丧失了对于连的兴趣，只剩下对自己越礼举动的羞愧。她仅和他维持着上流社会的礼貌，心中却在诅咒他。接连两天，她态度冷淡，眼中满含恶意，像个威风凛凛的女王。

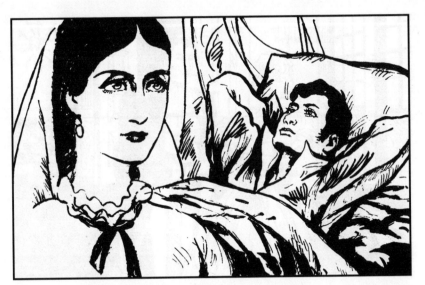

105. 于连莫名其妙,胜利感远远地离开了他。他想:"她看不起我卑贱的出身,后悔了。"社会长期歧视和压抑的伤痕又在疼痛,他强烈地思念起德·瑞那夫人来。

106. 第三天，他实在忍受不了，跟着她走进了弹子房，不顾小姐的拒绝，要求她解释她的冷淡。玛特儿气愤地说："你以为你有权力支配我吗？我是我自己的主人，世上还没有人敢强迫我跟他说话呢！"

107. 两人感受着彼此憎恨的情绪，无法克制。他并不认为自己爱上了她，他愤怒地宣布断绝他们之间的交往："我绝不再与你交谈一句。我们的关系我会永久保密，你不用害怕。"说罢，走出了弹子房。

108. 可是，一旦永远绝交，那个胜利的夜晚又在记忆中清晰地浮现，他又确信自己真的爱上了她。他的骄傲被摧毁了，简直想痛哭一场。他整理着行装，决定上郎格多克去。

109. 他来到邮车站，订下一个第二天去郎格多克省会图户兹的邮车座位。这时候他觉着自己支持不住，快要晕倒了。

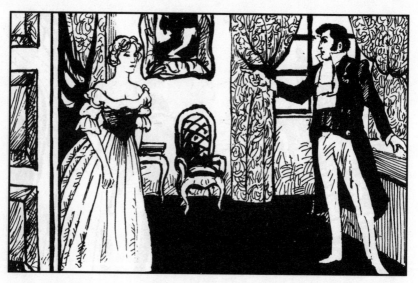

110. 回到侯爵府，恰巧木尔侯爵出去了，他半死不活地来到图书室等候，不料遇到了玛特儿小姐。突如其来的软弱使他神志不清，他不顾她恶意的表情，深情而痛切地问道：“你不爱我了吗？”

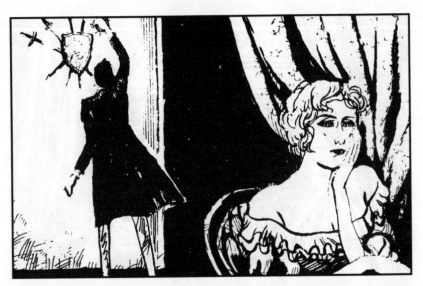

111. "我恨我失身于随便遇到的一个人！"她悔恨地痛哭起来。她羞愧的眼泪使于连痛苦到极点，他冲向那把作为装饰挂在图书室中的中世纪古剑，恨不得立刻杀死她。

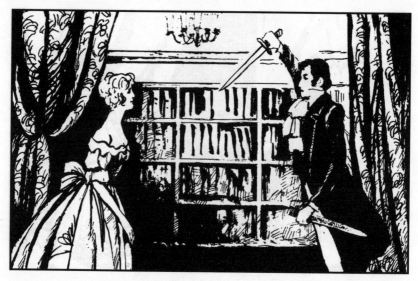

112. 一种新奇感使玛特儿充满幸福，昂头迎着高举的剑走来。他惊骇地想："我怎能杀死我恩人的女儿！"他望着古剑的剑锋，愣住了。

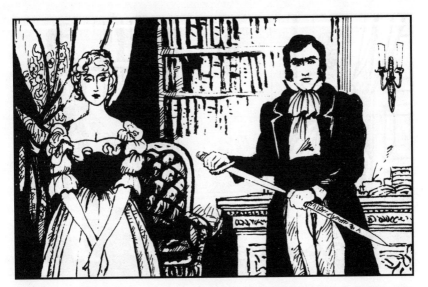

113. 他把剑插回剑鞘里，极其沉重地重新把它挂回原处。玛特儿小姐惊奇地望着他，对自己说："这么说，我差点儿被我的情夫杀死！"她呆立着，痴望着于连，眼中已没有了恨意，姿态美丽迷人。

114.“天呵！我又会爱上他了，他又会成为我的主宰了，我不能再犯同样的错误。”她飞也般地逃走了。

115. 侯爵来了，于连把要动身去郎格多克的事告诉他。不料侯爵不同意，说："为了更重要的大事，您必须留下。如果您要动身的话，那将是往北走……现在我严禁您离开府邸，我可能随时需要您。"

116. 玛特儿回到房中，欣喜若狂，感到无比幸福。她想："他拿剑的动作真漂亮，真让人动心，如果他主动讲和，我会接受的。"她为于连这个高贵的举动乐了一整天。

117. 晚饭后，玛特儿主动邀于连散步，她沉浸在重燃的爱情中，快乐地注视于连握过剑的手。于连却并不了解她心理变化中有利于他的一面。

118. 她故意告诉于连，过去她对柯西乐和另外几个青年曾有过热情的冲动。她用这个话题折磨他，绘声绘色地把她对别人的那些转瞬即逝的不坚定的爱情渲染得煞有介事。

119. 于连嫉妒万分。为了使他的嫉妒达到顶点，她带着恶意，背诵她过去的情书。她希望嫉妒使这个傲慢的人软弱，她的爱情才有保障。这种残酷的谈话持续了8天。

120. 于连骄傲的自尊心受伤了。他感到她的那些情敌都比他条件优越，他在自卑中更加崇拜玛特儿，他快要跪下去了："天呵！可怜我吧，她要爱上别人了。"

121. 没有经验的于连毫不觉察小姐的用心，他竟控制不住地喊道："我崇拜你，你不爱我了吗？"

122. 她瞧不起男人俯伏在她的脚下。一旦确定自己被爱了,她就泄了气,她鄙视于连,轻蔑地离开了他,8天来交谈的愉快烟消云散。

123. 于连什么事也干不下去了。晚餐时，侯爵以为他生病了，问他道："你的身体还能旅行吗？"

124. 这句话引起了玛特儿意想不到的心理反应。她知道这是一次长期旅行，她责怪自己："他说崇拜我，这话是可爱的，我竟为这个看不起他，是我自己太反常了。"

125. 那天晚上在剧院，她无心看剧，一心想着于连。剧中有句这样的歌词很对她眼下的心境："我应受惩罚，为了我过分的热恋。"一切念头从她心中飞走，只剩下于连。

126．回家后，她翻来覆去弹奏那首名曲，唱着："呵！上天惩罚我的热情。"在她心中，幻想的爱情比真实的更活跃。

127. 于连完全猜不透她古怪复杂的心理。他把自己关闭在房里，任滚滚热泪冲洗面颊。他站在窗前，热情地偷窥在花园散步的玛特儿。

128. 等她离开以后，他立刻来到花园里，走到一株玫瑰跟前。玛特儿刚才在这株玫瑰上采过一朵花。

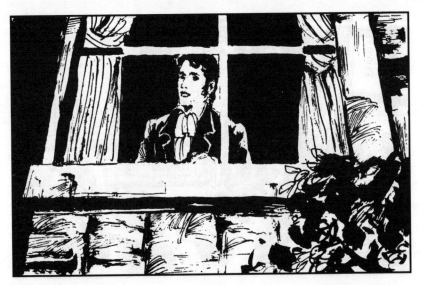

129. 深夜，他在房中仰望她房中的灯光。他叹息："多美丽的房间，我仅仅有幸进去过一次。"

130. 时钟又敲响1点，唤起了他幽会的回忆，他心头一震，突然产生了一个不顾一切的念头："我一定要再进去一次，哪怕只停留一分钟，她生气也好骂也好，我不管！吻别她，我就自杀。"

131. 决心下定，他立即跑下楼去，进入花园中，去搬梯子。不料花匠用链子把梯子锁住了。

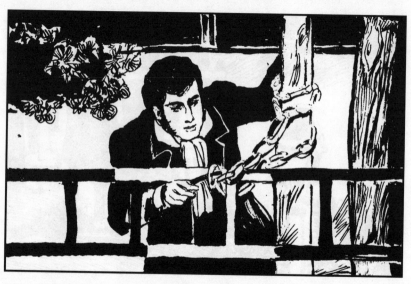

132. 于连表现出一股超人的力气，他掏出小手枪，借助手枪上的击铁，把锁住梯子的链子上的一个链环撬开。

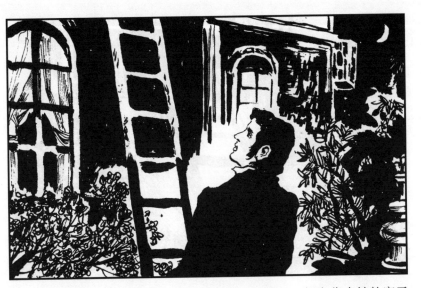

133. 他扛起梯子，不顾一切地来到玛特儿的窗下，把它靠在她的窗子上。

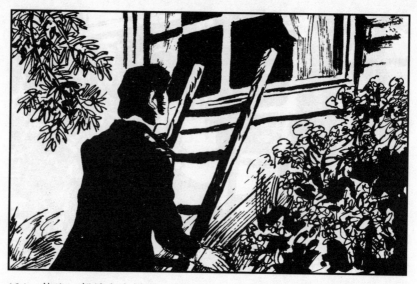

134. 他飞一般地爬上梯子，敲百叶窗。"咚咚"的声音在静夜里，显得特别响亮。

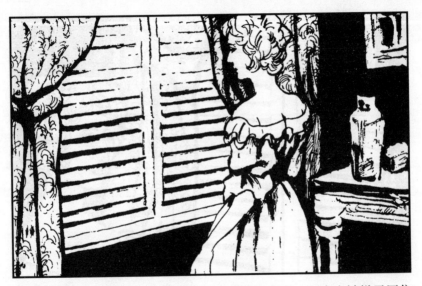

135. 玛特儿听见响声，来到窗前。她想推开窗子，可窗扇被梯子压住了，推不开。

136. 于连紧紧抓住风钩，冒着随时都有可能摔下去的危险，使劲地摇动梯子，使梯子挪动位置。

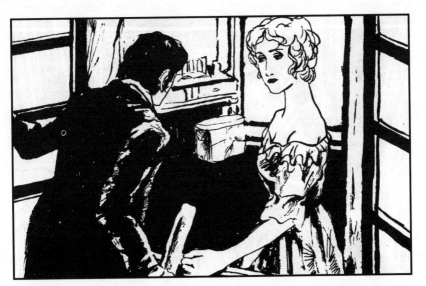

137. 终于，玛特儿把百叶窗打开了。他跳进卧房，已是半死不活了。

138."是你呀！"玛特儿抑制不住激情，纵身投入于连的怀抱。她紧紧地拥抱他，使他几乎喘不过气来。

139. 她不停地诅咒自己，要求他惩罚她的骄傲："你是我的主人，我是你的奴隶，我不该背叛你。"她在爱情与幸福中竟跪下来求他饶恕。

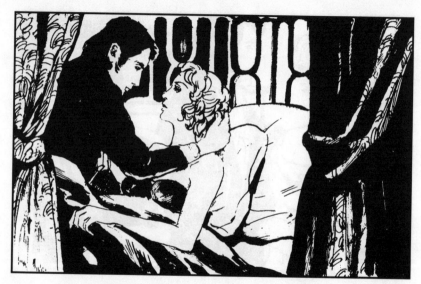

140. 于连感到了最奇异的满足。这次的欢会再不是做戏，两人的幸福都是出乎意料的。但他还是担心把握不住玛特儿的感情，他不住地问她："你能保证常常这样爱我，永不变心吗？"

141. 玛特儿剪下一束头发放在他的手中："这是我永久服从你的保证。"她微笑着轻喊道："万一我又骄傲了，你用它来提醒我服从。"

142. 幸福和欢乐使他们忘记了一切，玛特儿的笑声惊醒了隔壁的母亲和佣人。"如果她们想到打开窗子，就会看见梯子！"于连吻别玛特儿，几乎赤身裸体，从梯子上滑到地面。

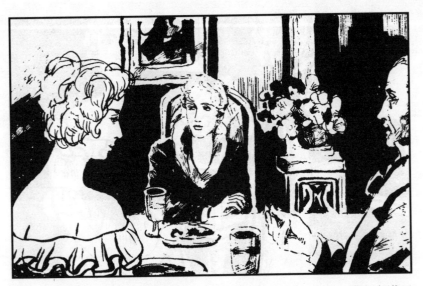

143. 早餐时，玛特儿故意将剪去一束头发的部位露出来，脸上充满了爱情的光辉，好像要当众宣布她的恋爱。

144. 可是一天以后，她就开始责备自己所做的了。她心中对这桩门户不当的爱情反抗的一面占了上风："于连就算有点与众不同，也不值得我这样去爱。"

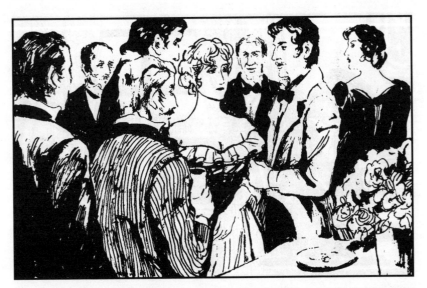

145. 最后，她不再想到恋爱，她又厌倦了，骄傲又一次窒息了她的爱情。晚上，她在柯西乐侯爵和一大群贵族青年的簇拥下谈笑风生，她不再去花园散步，因为那儿使她想起于连和自己的失足。

146. 在客厅里，他备受冷落，大家看也不看他，只有轻蔑。可怜这个刚从神学院出来的青年，把上流社会的礼貌当成了友情，他们虚伪的客气后面的冷酷、尖刻和敌视，终于被他品味出来了。

147. 于连痛苦得快崩溃的时候，玛特儿来到了图书室，她盛气凌人地说："你如果缺乏荣誉感，可以把我们的事张扬出去报复我。即使这样，我也要坦白地告诉你，我不爱你了，我对你的幻想使我走错了路。"

148. 于连感到尖锐的痛苦，他可笑地辩解着，结果是使她更加愤怒：
"你怎么不敢接受这个事实，竟然还要纠缠。"她觉得自己真不幸，一
个农民出身的小教士竟然想支配她的感情。

149. 于连的自尊心被打得粉碎，他痛苦地阻止她说下去，他要逃开。
她却不依不饶，威风凛凛地抓住他："你再休想得到我的爱，趁早把这
种妄想从你下贱的心里清除掉。"

150. 玛特儿的骄傲已使一切都完结了，可天生的热情的性格使于连的感情无法骤然冷却，也不能使爱情熄灭，反而更强烈了。他的爱已失去理智，他成了世界上最痛苦的人。这时，侯爵打发人来叫他。

151. 原来，侯爵要他随自己去参加一个12人的首脑会议，然后把每个人的讲话默记在心，再到某国一个公爵那里，一字不差地背诵出来，不许泄密。于连惊人的背诵能力侯爵是知道的。

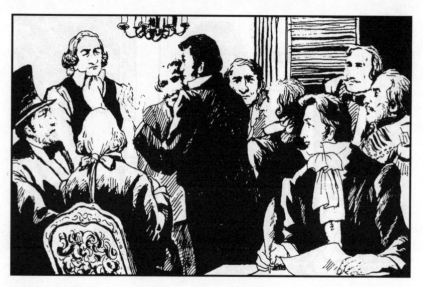

152. 在会议上于连才知道自己的任务是与某国上层人物取得联系，共同阻止可能再次发生的法国革命，他被拉进了一个政治阴谋。

153. 他感到这些贵族们对革命、对平民百姓的仇视毒染了空气。但他想到侯爵对自己的提拔和赏识，违心地接受了这个特殊使命。

154. 当夜，侯爵和于连一起，把20多页记录缩减成4页，直干到4点3刻才完成。于连立刻把它背了下来。

155. 第二天早上，侯爵送他踏上了沉闷的旅程，嘱咐道："您要装成一个为了消磨时间，出门旅行的花花公子。在我们昨天晚上的会议中，也许假伙伴不止一个。"

156. 他日夜兼程，终于按时到达了指定的地点，在一家小咖啡馆里，见到了某国的那位大人物。他口头转达了秘密会议的记录后，马上返回。

157. 途经斯特拉斯堡，他停留了几天。秘密使命和旅行都没能使他忘怀玛特儿。因为她与他野心的实现紧紧相连，她可能改变他未来的命运。

158. 突然，于连听到一声快乐的叫喊声，他抬头一看，原来是几个月前在伦敦结交的俄国王子柯哈莎夫。柯哈莎夫前一天抵达此地。异乡遇故人，他二人并辔而行，热情交谈。

159. 柯哈莎夫发现于连很忧愁，一问才知是为了爱情。精于社交场中种种手段的王子要于连详细叙述了失恋的经历后，向他密授妙计，并交给他53封情书的抄件，让他回巴黎依计而行。

160. 回到巴黎侯爵府的当晚，于连留心地换了考究的礼服，准备下楼晚餐，与玛特儿见面。

161. 这时，他突然记起了王子的警告："不要露出精心修饰讨她欢心的痕迹。"他返身上楼，换上一身简单随便的衣服，脸上是满不在乎的厌倦神情。他想："我一定要控制自己的表情。"

162. 客厅里空空的，他一眼望见小姐常坐的蓝色的沙发，情不自禁地跑上去，跪下来亲吻玛特儿手臂放过的靠背。他眼中流下泪来，血液快速流动，脸颊通红发热。

163. 他在花园与客厅之间无数次地徘徊，他又看见了自己用过的梯子，他狂热地吻着拴梯子的铁链。

164. 他藏在树后仰望她紧闭的窗子，这里的每样东西都引起他痛苦而甜蜜的回忆，他几乎支持不住了，他为自己的脆弱生气。

165．这样折腾了许久，内心的激动和极度的克制使他筋疲力尽，他无神的目光再也不能泄露出他内心的热情了。他这才走向客厅。

166. 吃饭的人逐渐来到餐厅。玛特儿仍然坚持让人等她的习惯，她不知道于连已经回来，所以一见到他，脸红得很厉害。于连按照俄国王子的嘱咐，望着她的手，发现她的手抖得很厉害。

167. 饭后大家来到客厅里坐下聊天。木尔侯爵赞扬于连，侯爵夫人也跟他谈话。于连每时每刻都在告诫自己：不应该看玛特儿，但目光也不逃避她。他头一次向女主人献殷勤。

168. 在他旅行期间玛特儿几乎忘记了他。她已经决心遵循世俗的见解，答应了等待已久的柯西乐的求婚。柯西乐快乐得发狂。可是，一见到于连，她所有的见解都变了。

169．"他才是我的丈夫，我应坚持自己的选择。"她料定于连会来恳求她，可是她从于连的脸上只看到一脸的疲倦，并没有与她交谈的意思。他既不看她，也不躲避她的目光，表情非常自如。

170. 事有凑巧，就在这时，花菲格元帅夫人光临侯爵府。

171. 于连立即回房，换上考究的衣服回到客厅。木尔夫人对他这种尊敬的表示非常感激，为了证明自己的满意，她对元帅夫人谈起于连的旅行。

172. 他坐在花菲格夫人身边，做出种种倾慕的暗示。

173. 玛特儿故意走向花园，希望他跟上来。他却稳坐在客厅，用感伤动人的语调和典型的客厅风度向元帅夫人描绘异国的风光。假使王子在场，一定会为他的精彩表演喝彩。

174. 从这以后，他每晚坐在元帅夫人身边没话找话，尽量斟酌词句取悦于她。

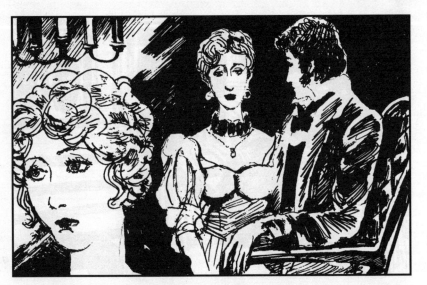

175. 他的躲避使玛特儿惊讶，她想："真奇怪呀！这样长篇大论的，真让我听不下去了。"看来，他失恋的创伤似乎已愈合了，她有些不安了。

176. 于连给元帅夫人送去了第一封情书。这是一封道德说教的信，"哈，世上竟有这样乏味的情书。"他想，"我好胆大，竟给这样一位贞节的女人写情书，真是一幕滑稽的喜剧。"

177．于连的生活非常单调，元帅夫人来了的时候，他就用滔滔不绝的谈话刺激玛特儿；夫人不来的时候，他就寻到剧院去陪她看歌剧。

178. 这段时间里，能够常常看到玛特儿的衣光鬓影是他最大的愉快。但他牢记俄国王子的话，在任何情况下都不顾盼他的情妇。这样发展下去将会是怎么一个结果呢？请看下集。